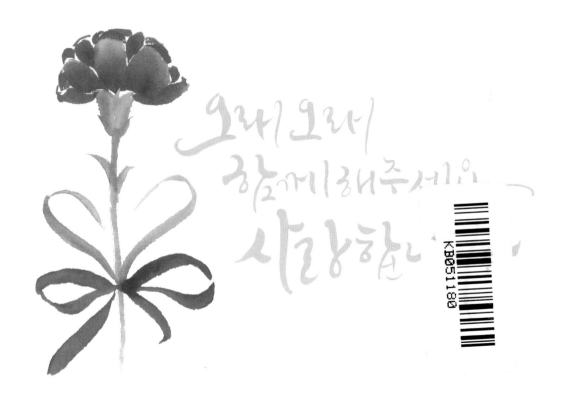

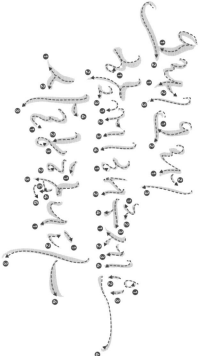

ONE POINT LESSON

글씨 획을 끊지 않고 연결하여 흘려 쓴 서체입니다.
글씨 획이 어떻게 이루어져 있는지 파악한 후
한 글자씩 표현해주세요.

획 순서

연습

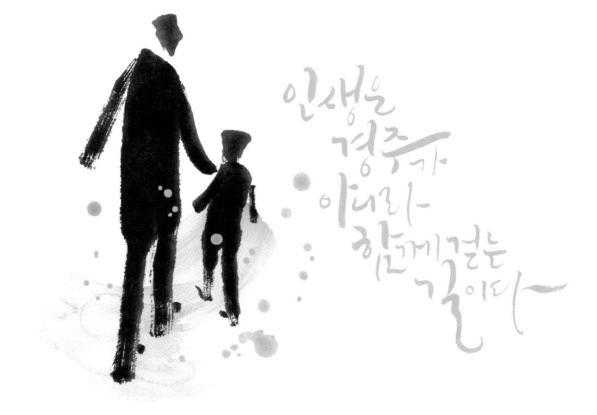

인생은
경주가
아니라
함께걷는
길이다

ONE POINT LESSON

S자 곡선의 느낌으로 글씨를 흘려 쓰듯 표현한 서체입니다.
곡선의 형태를 잘 파악한 후 자연스럽게 연결하여 한 글자씩 표현해주세요.

획 순서　　　　　　　　　연습.

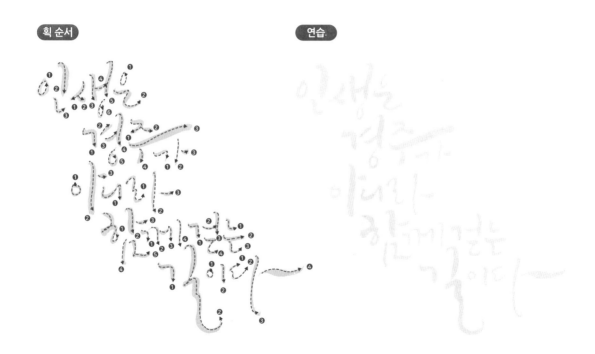

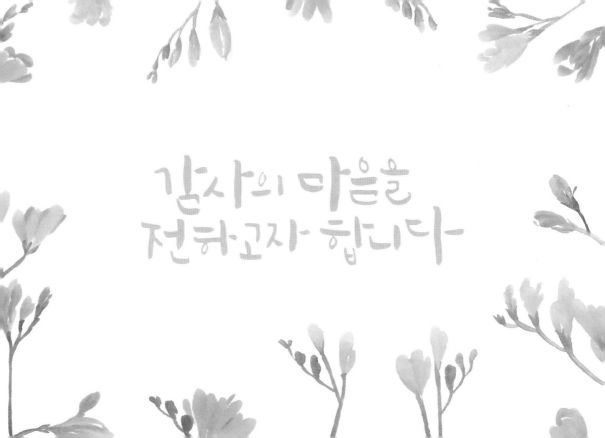

감사의 마음을
전하고자 합니다

살짝 위로 향하는 곡선으로 둥글리듯 부드럽게 표현한 서체입니다.
선의 굵기 강약과 함께 곡선의 형태를 충분히 연습해주세요.

획 순서

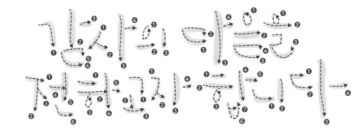

연습

미안해, 고마워, 사랑해

ONE POINT LESSON

펜으로 쓴 듯 굵기의 강약을 약하게 하여 손편지 느낌으로 표현한 서체입니다.
굵기 강약을 약하게 표현해주세요.

획 순서

미안해 , 고마워 , 사랑해

연습

미안해 , 고마워 , 사랑해

순간순간
즐겁게
작은 일에
감동
하며

ONE POINT LESSON

자음에서 모음 또는 모음에서 받침을 자연스럽게 연결하여 글씨가 흘러가듯이
표현한 서체입니다. 연결하는 부분이 자연스럽도록 충분히 연습한 후 표현해주세요.

획 순서

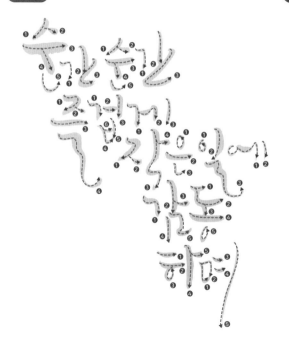

연습

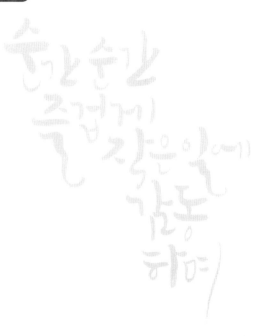

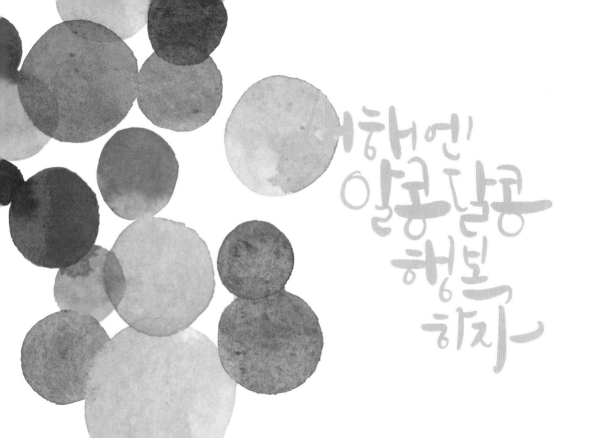

새해엔
알콩달콩
행복
하지~

글귀처럼 귀엽고 아기자기한 느낌을 주기 위해 초성을 크게 표현하고
[ㅇ]을 얇고 크게 표현한 것이 특징입니다. 굵기 강약을 과감히 표현해주세요.

획 순서 연습

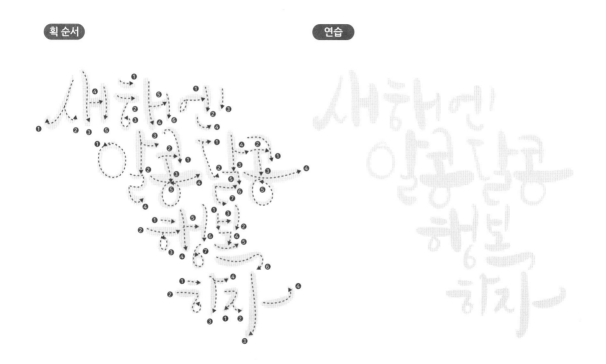

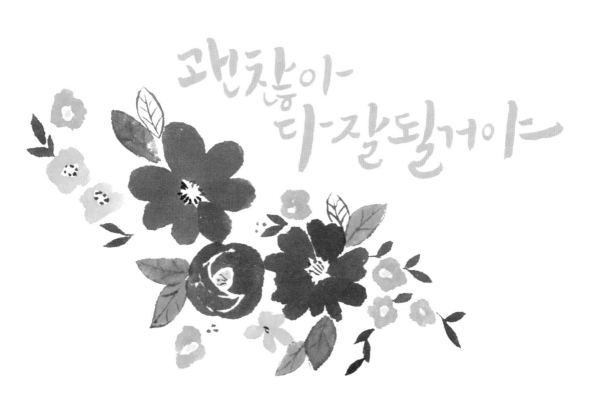

 ONE POINT LESSON

위로 향하는 곡선을 사용하여 발랄한 느낌으로 표현한 서체입니다.
글씨의 다양한 각도와 크기로 문장의 강약을 잘 표현해주세요.

획 순서

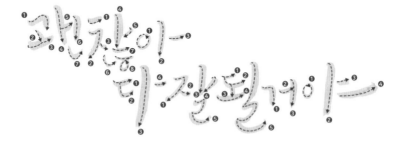

괜찮아~
다 잘될거야~

연습

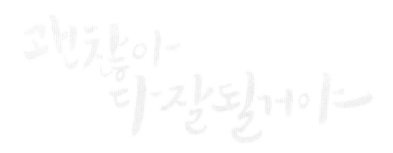

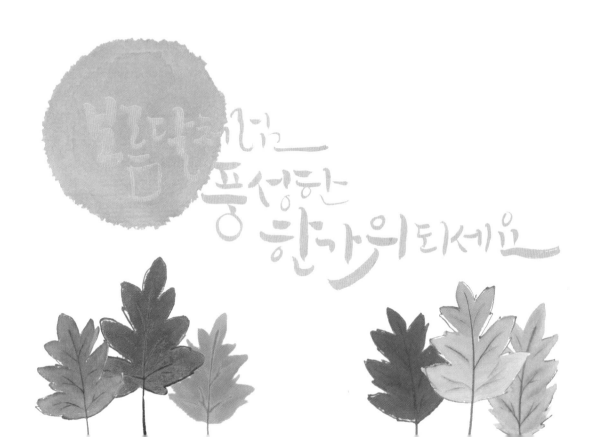

선의 다양한 굵기 강약이 돋보이는 서체입니다.
부드러운 곡선 표현과 함께 다양한 굵기 강약을 충분히 연습해주세요.

획 순서

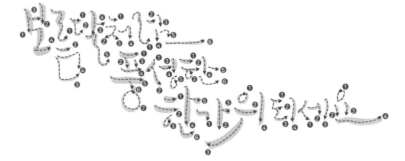

연습

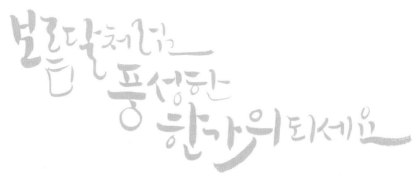

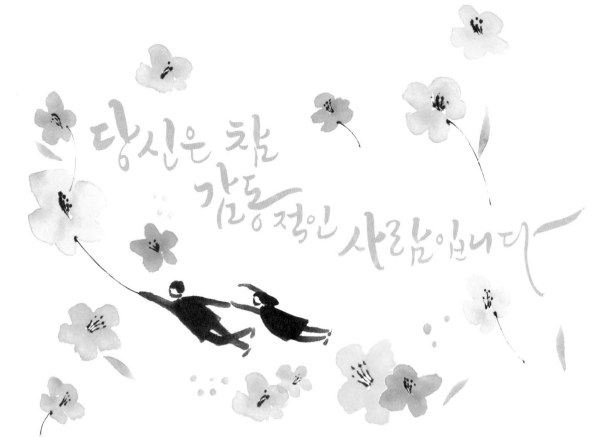

 ONE POINT LESSON

바람에 날리듯 글씨에 표현된 곡선이 매력적인 서체입니다.
감동에 물결이 치듯 부드러운 곡선을 표현해주세요.

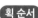 획 순서

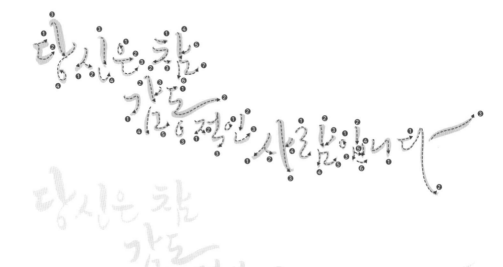

연습

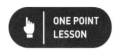
자음과 모음의 굵기 강약을 강하게 주어 아기자기하게 표현하였습니다.
굵은 획은 통통한 느낌이 들도록, 얇은 획은 최대한 얇게 표현해주세요.

획 순서

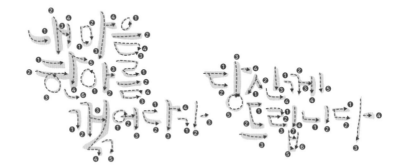

연습

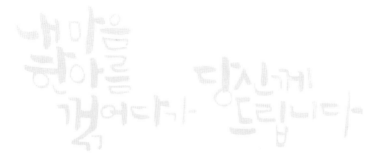

함께 나누고픈 마음을
전하고자 합니다

 ONE POINT LESSON

심플하면서도 약한 곡선을 주어 깔끔하면서도 멋스러운 서체입니다.
곡선이 너무 과하지 않게 표현해주세요.

획 순서

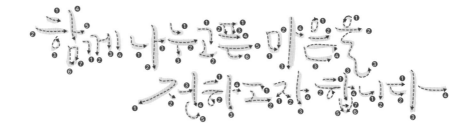

함께 나누고픈 마음을
전하고자 합니다

연습

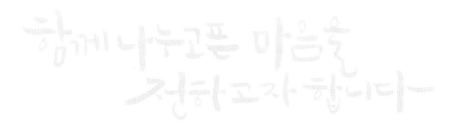

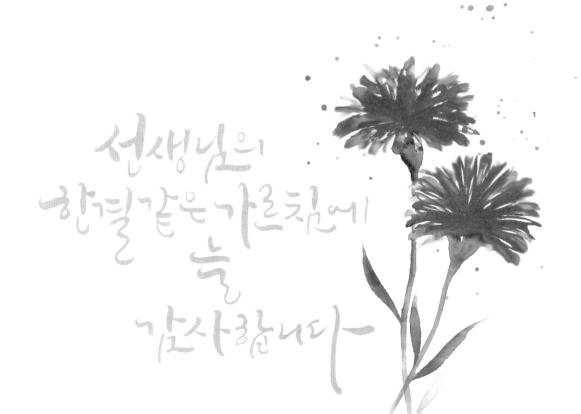

선생님의
한결같은 가르침에
늘
감사합니다

S자 곡선을 활용하여 부드럽게 흘러가듯 표현한 서체입니다.
곡선이 너무 과하지 않고 부드러워 보이도록 충분히 연습해주세요.

획 순서

연습

선생님의
한결같은 가르침에
늘
감사합니다

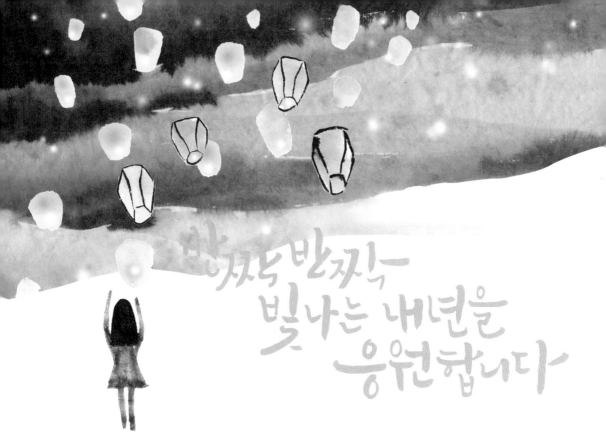

글씨의 다양한 각도를 적절하게 표현하여 어느 한쪽으로 치우치지 않도록
균형감 있게 표현하였습니다. 기울기가 너무 과하지 않도록 각도를 잘 표현해주세요.

획 순서

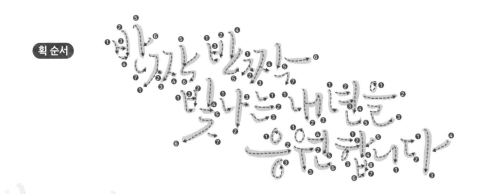

반짝반짝
빛나는 내년을
응원합니다

연습

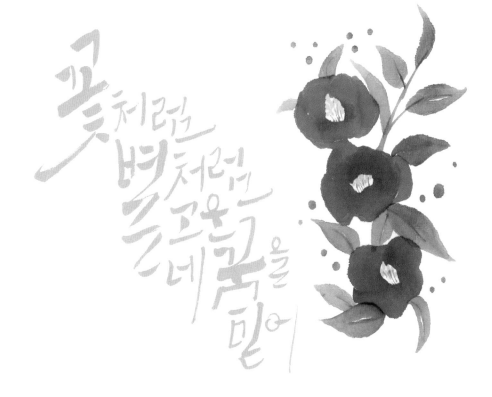

꽃처럼
별처럼
그렇게 고운
네 곁을 밀어

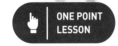
가로획은 강한 기울기로, 세로획은 약한 기울기로 표현하였습니다.
기울기가 들쑥날쑥 지저분해 보이지 않도록 주의해주세요.

획 순서

연습

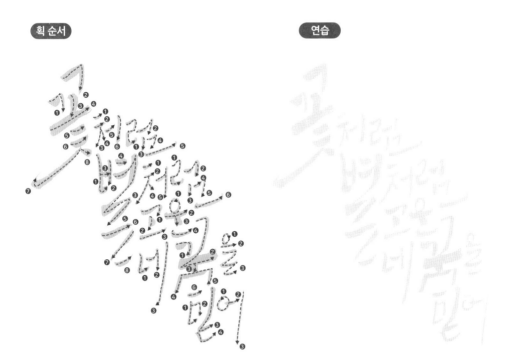

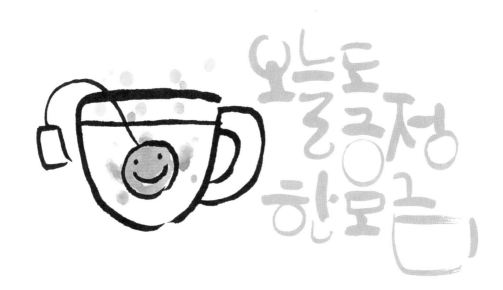

오늘도 그저 한 모금

ONE POINT LESSON

[ㅇ]과 [ㅁ]을 얇고 크게 포인트 주고, 끝을 둥글게 표현하여
부드러움과 귀여움을 동시에 표현한 서체입니다. 굵기의 강약을 잘 체크해주세요.

획 순서

연습

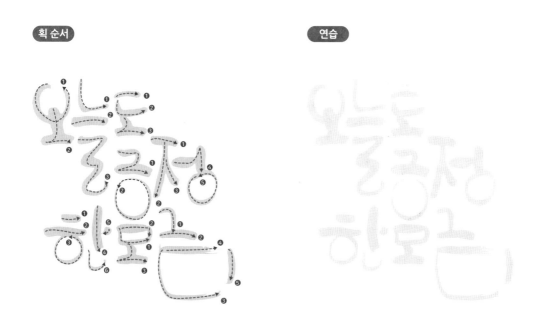

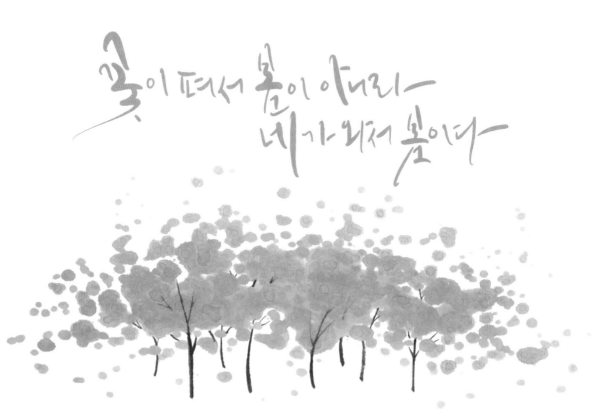

꽃이 펴서 봄이 아니라
네가 와서 봄이다

얇은 곡선으로 자음과 모음을 자연스럽게 연결하여 글씨가 흘러가듯이 표현하였습니다.
얇은 획은 손이 떨릴 수 있으니 빠른 속도로 표현해주셔야 합니다.

획 순서

연습

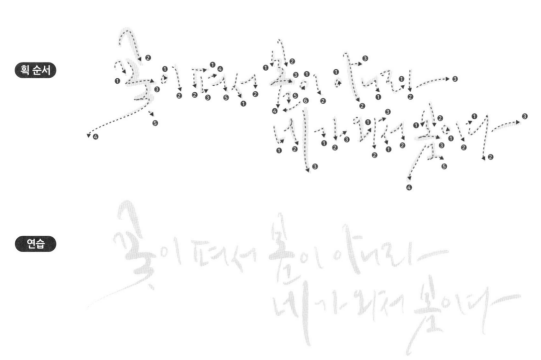

ONE POINT
LESSON

S자 곡선으로 화려하게 표현한 서체입니다.
부드러운 곡선의 흐름, 과감한 굵기의 강약을 충분히 연습한 후 표현해주세요.

획 순서

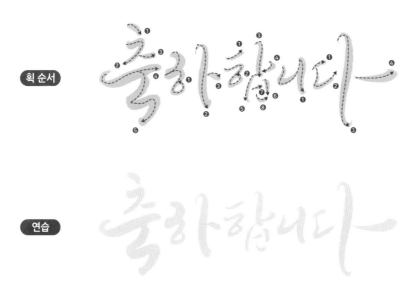

연습

웃는 입 모양을 모티브로 하여 스마일처럼 가로획을
표현한 것이 특징입니다. 가로획을 과감한 곡선으로 표현해주세요.

획 순서

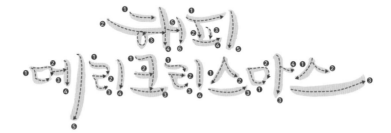

연습

감추려 해도 다 드러나는 웃는 얼굴

직선과 곡선 획을 적절하게 섞어 균형감 있게 표현한 서체입니다.
각 자음의 형태를 잘 익힌 후 표현해주세요.

획 순서

좋은 일만 가득하길

연습

좋은 일만 가득하길

손글씨로 완성하는
POSTCARD

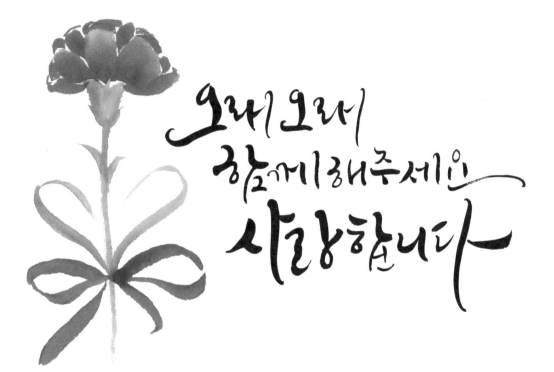

오래오래
함께해주세요
사랑합니다

Calligraphy Postcard Book

마음을 전하고 ✽ 채우는 손글씨

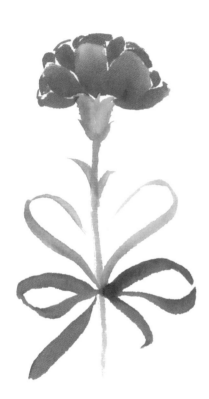

Calligraphy Postcard Book
마음을 전하고 ✱ 채우는 손글씨

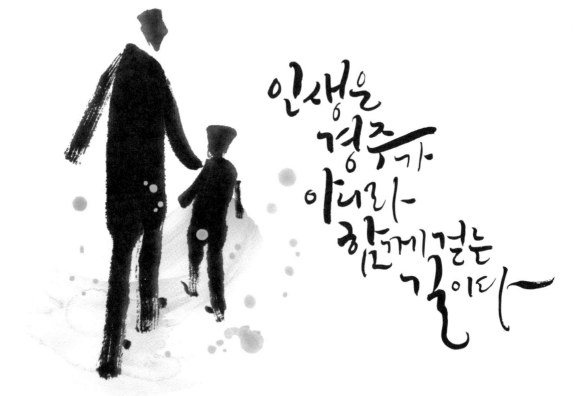

인생은
경주가
아니라
함께걷는
길이다

Calligraphy Postcard Book
마음을 전하고 ✳ 채우는 손글씨

Calligraphy Postcard Book
마음을 전하고 ✱ 채우는 손글씨

감사의 마음을
전하고자 합니다

Calligraphy Postcard Book
마음을 전하고 ✱ 채우는 손글씨

Calligraphy Postcard Book
마음을 전하고 ✽ 채우는 손글씨

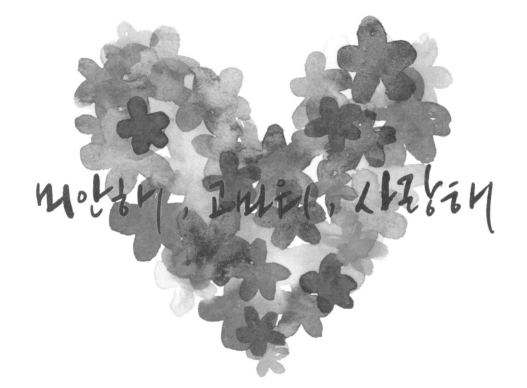

미안해, 고마워, 사랑해

Calligraphy Postcard Book
마음을 전하고 ✳ 채우는 손글씨

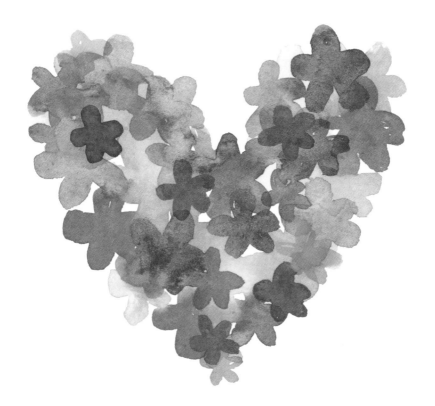

Calligraphy Postcard Book
마음을 전하고 ✽ 채우는 손글씨

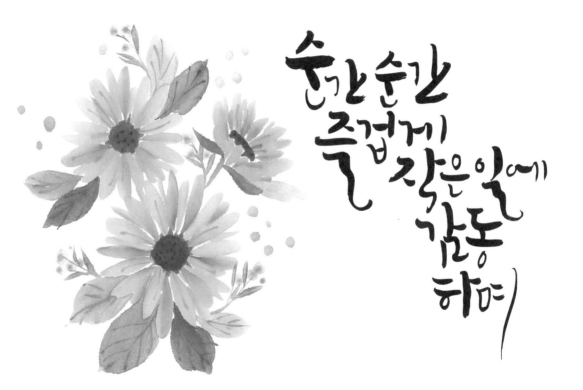

순간순간
즐겁게
작은 일에
감동
하며

Calligraphy Postcard Book
마음을 전하고 ✽ 채우는 손글씨

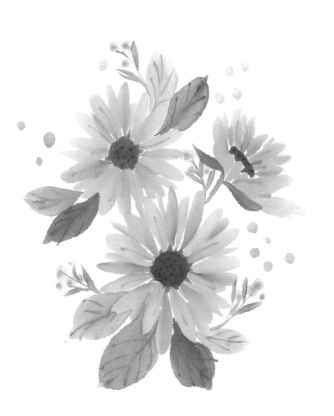

Calligraphy Postcard Book
마음을 전하고 ✽ 채우는 손글씨

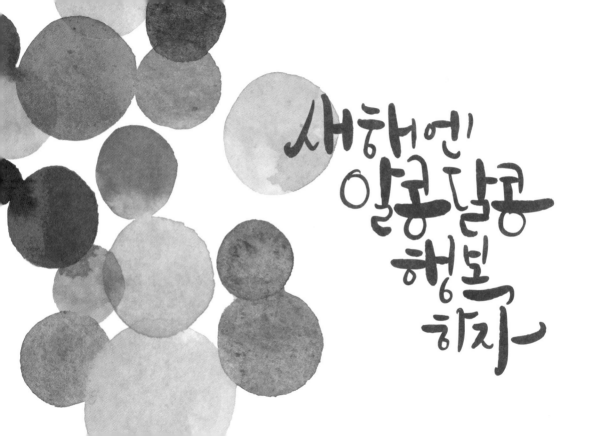

새해엔
알콩달콩
행복
하자

Calligraphy Postcard Book
마음을 전하고 ◆ 채우는 손글씨

Calligraphy Postcard Book
마음을 전하고 ● 채우는 손글씨

괜찮아
다-잘될거야-

Calligraphy Postcard Book
마음을 전하고 ✽ 채우는 손글씨

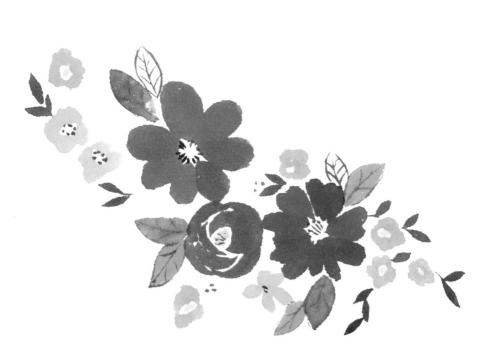

Calligraphy Postcard Book
마음을 전하고 ✱ 채우는 손글씨

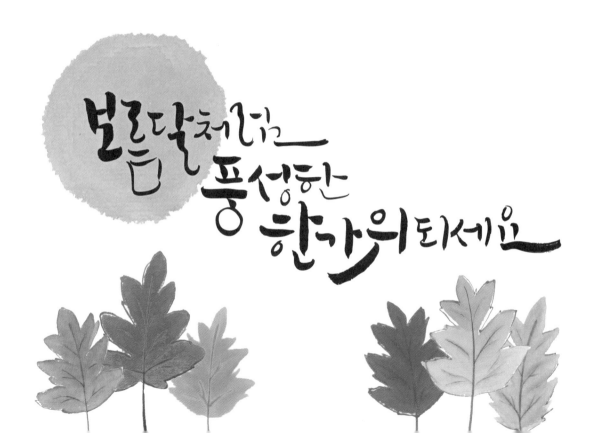
보름달처럼 풍성한 한가위 되세요

Calligraphy Postcard Book
마음을 전하고 ✽ 채우는 손글씨

Calligraphy Postcard Book
마음을 전하고 ● 채우는 손글씨

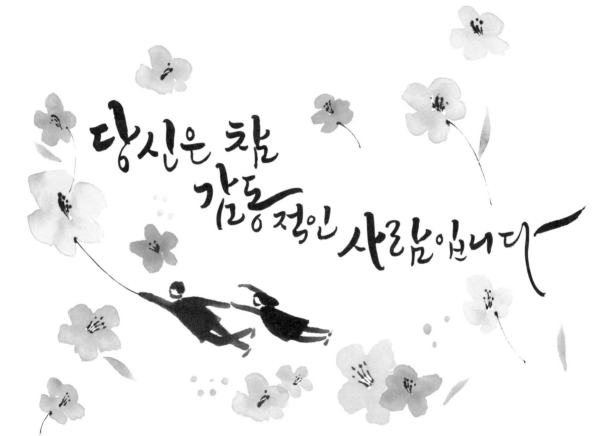

Calligraphy Postcard Book
마음을 전하고 ✳ 채우는 손글씨

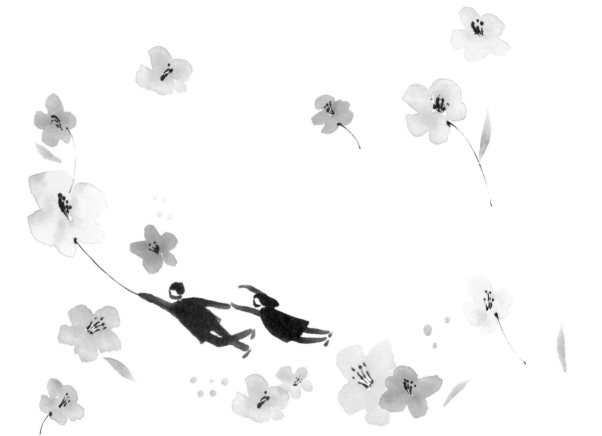

Calligraphy Postcard Book
마음을 전하고 ◆ 채우는 손글씨

내 마음
한 아름
꺾어다가
당신께
드립니다

Calligraphy Postcard Book
마음을 전하고 • 배우는 손글씨

함께 나누고픈 마음을
전하고자 합니다

Calligraphy Postcard Book
마음을 전하고 ✱ 채우는 손글씨

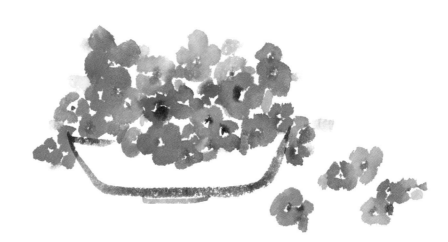

Calligraphy Postcard Book
마음을 전하고 ✳ 채우는 손글씨

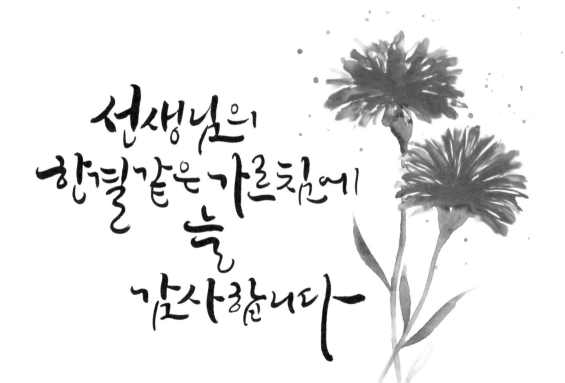
선생님의
한결같은 가르침에
늘
감사합니다

Calligraphy Postcard Book
마음을 전하고 ✱ 채우는 손글씨

Calligraphy Postcard Book
마음을 전하고 * 채우는 손글씨

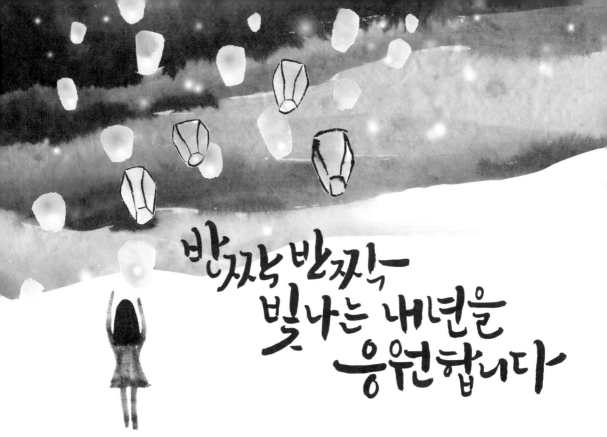

Calligraphy Postcard Book

마음을 전하고 ✱ 채우는 손글씨

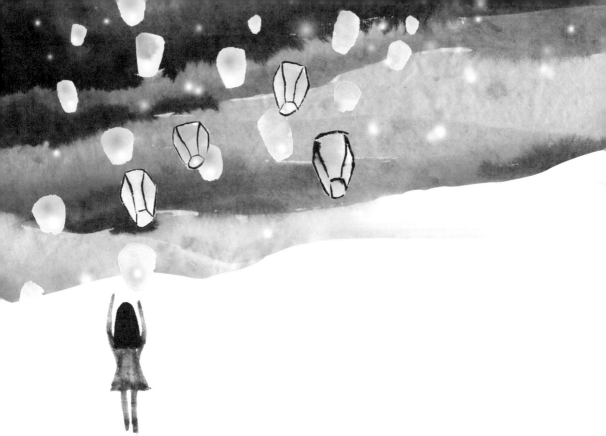

Calligraphy Postcard Book

마음을 전하고 ✹ 채우는 손글씨

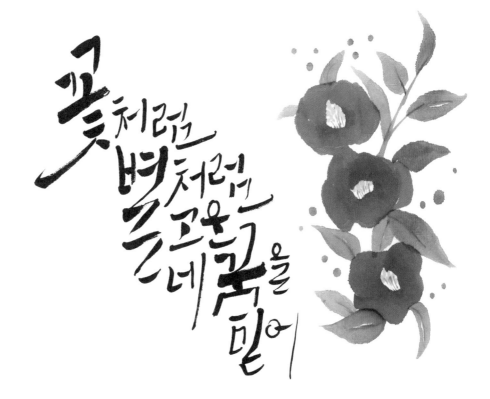

꽃처럼 별처럼 고운 네 꿈을 믿어

Calligraphy Postcard Book
마음을 전하고 ✽ 채우는 손글씨

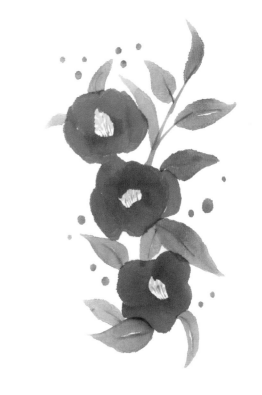

Calligraphy Postcard Book
마음을 전하고 ❀ 채우는 손글씨

오늘도
그쩡
한 모금

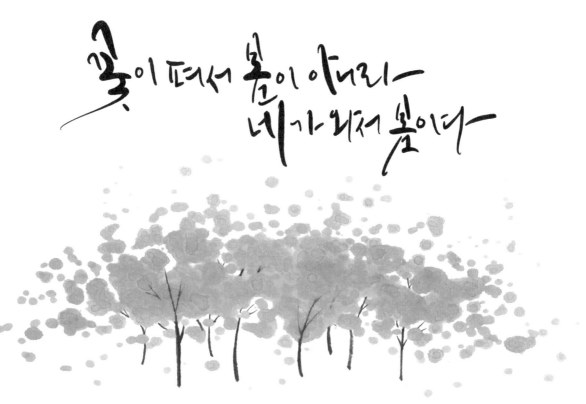

꽃이 펴서 봄이 아니라
네가 펴서 봄이다

Calligraphy Postcard Book
마음을 전하고 ✱ 채우는 손글씨

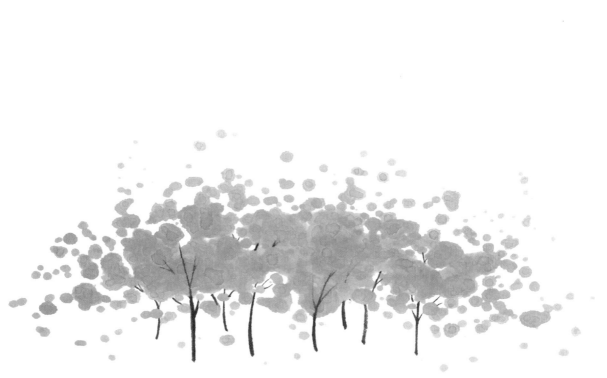

Calligraphy Postcard Book
마음을 전하고 * 채우는 손글씨

Calligraphy Postcard Book
마음을 전하고 * 채우는 손글씨

Calligraphy Postcard Book
마음을 전하고 ✱ 채우는 손글씨

Calligraphy Postcard Book

마음을 전하고 ● 채우는 손글씨

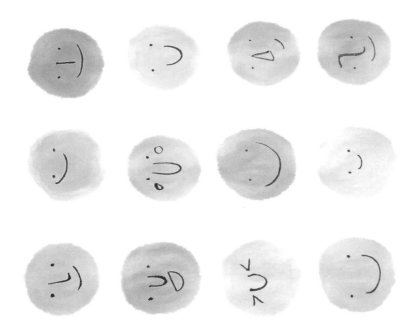

Calligraphy Postcard Book

마음을 전하고 ✽ 채우는 손글씨

마음을 전하고
채우는 손글씨

초판 1쇄 | 2016년 12월 10일
개정판 1쇄 | 2019년 1월 15일
개정2판 1쇄 | 2023년 1월 31일

지은이 | 박효지
펴낸이 | 장재열
펴낸곳 | 단한권의책
출판등록 | 제25100-2017-000072호 (2012년 9월 14일)
주소 | 서울시 은평구 서오릉로 20길 10-6
팩스 | 070-4850-8021
이메일 | jjy5342@naver.com
블로그 | http://blog.naver.com/only1book
ISBN 979-11-91853-31-5 (10640)
값 13,800원